翰墨寫竹為世所重今之寫竹者每

力求到而失殊多或雜稀少不能畫

密或疏所以不能畫意未多以繁亂少

則气放難節枝葉法度支離就而祝

之病忌盡露何有風枝雨葉晴雪干

雲鵬中成竹勢挺茅丈乎畫糊書也

寫竹說

墨竹之始五代李夫人寫於月夜竹

影中嗣後陳公儲玉磨詰張嗣昌也

仲卿皆能之或書孟擅或書獨詣墨

蹟懵未多見迨及宋元文與可柝于

瞻李息齋柯敬仲皆天姿高邁游戲

多以重密為巧宋徽宗寫竹墨色淋

漓帷露白痕一縷謂多之為難若假

橫錯綜踈密濃淡多則乱筆少則一

枝大則寫飛小則寫蟲律排法而不

拘指法師指古而不泥指古則又在

人之變通也　程憲識

與可以書法畫竹魯直以畫竹法作

書篆竹之法一從篆隸真草出來不

此他畫或用渲染或加點綴所以省

墨無筆而筆無墨之說若靈心勁師

挺弦獨立貞而不剛柔而不屈惟竹

有之蓋李昭有七日人以蕭練為絙

目...篇第目然三五中...古異偶曲

挺孤顏頷節避相對鬢髯鉤鑣又如

心字青蜓眠眶枝列左右睢迥躬翔

丁頭鵠而長短分張葉形金鍔劍古

堅劓置分絮个踈密見將風靜雨葉

睛過又裝雨多分字露葉垂昂枝踈

寫竹括

寫竹之法距護多常枝葉榦莒四者

安詳榦莖直下玉筋端莊節宜鉤剔

雀墨無財枝以魚骨桃剔鋒鋭株宜

迸跳朱入肖方葉如利刄嫩健匹旁

沈石浮羽輕重勿傷榦短上下中斬

筆鋒楮墨及研一、精良静居幽齋

淨几明光神閒意遠心手兩忘雖拙

尺幅於左瀟湘如斯括繡皦々則彰

同白楷聲洞黄雪葉多缺水浸枝僵

枝葉成摧生葉抽芳画通書法書題

畫藏葉同真楷枝依学行榦體篆籀

師儗隸章晴巘積翠露滴瀼瀼雨過

浮碧風吹細香絲老濃淡縣散飛揚

其枝老榦正則舍易如印少口隆

太肥則俗惡不可太瘦～必枯弱起

苗有華潤来去為顺達不可不察也

柔則劲利中求柔和辣則烧媚中求

剛正節則多勤豪要連續枝則堅韌

中要骨力詳審四時榮枯濃淡老嫩

隨意下筆自然枝葉活動生意具足

雪館竹譜

海陽胡正言曰從氏輯選

寫竹要訣

握管之際澄心凝神意在筆先然後

落筆須要圓健快利仍不可太速〻

則失勢不可太緩〻則癡獃復不可

飞白　　聚荤

紫篠　　朱坡

嶂影　　石林

依柏　　访菊

衣梅　　佩蘭

附起手式凡廿七

名写竹谱題字

廻風　　喜霽

帶雨　　凝露

貯雲　　籠烟

快雪　　印月

怡老　　呂㺗

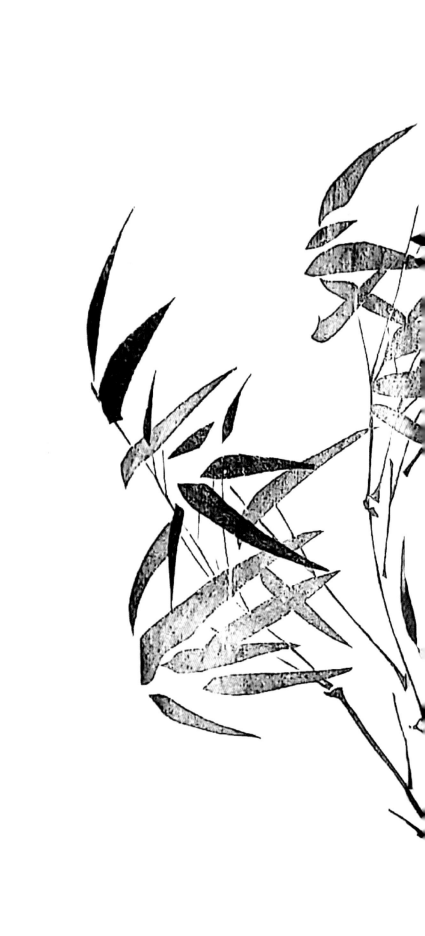

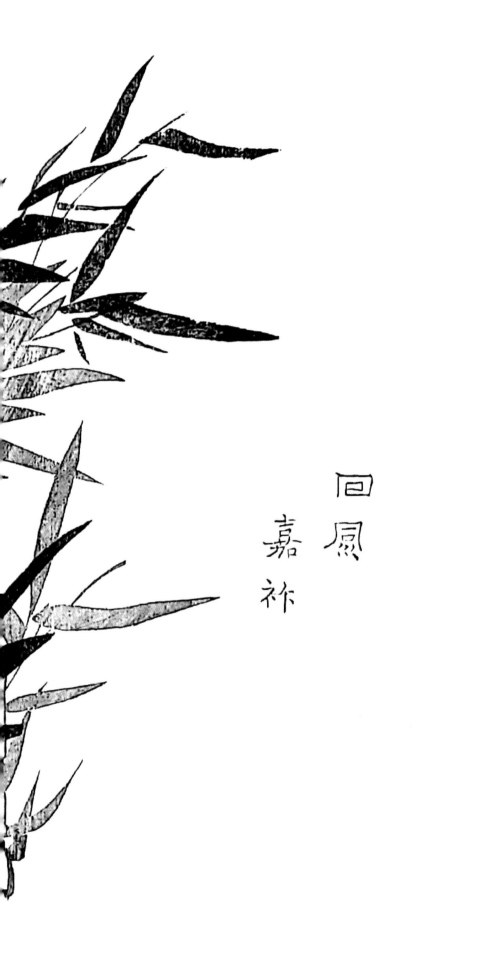

回风

嘉祚

高僧懷作開廣

禾醉似阮隊山

題迴尼

陳謝影金

未予拂踈頏将迋

湛水濘些豵偹他

籟却掃霞新斑氣

脱昆乘木覊艳

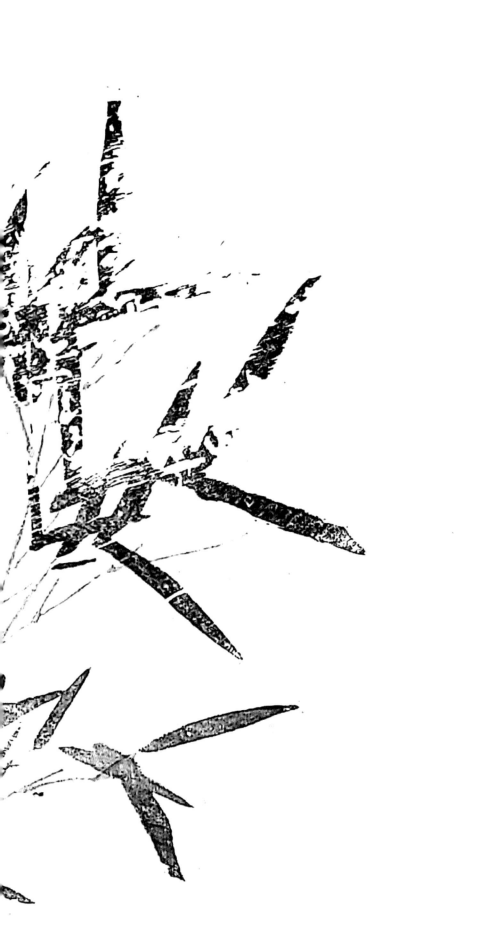

朗吟新声满袖

壬戌秋日書于
為練閣

林克慶

喜雪

枝梁上時覺枝輕

暴没物一了風日

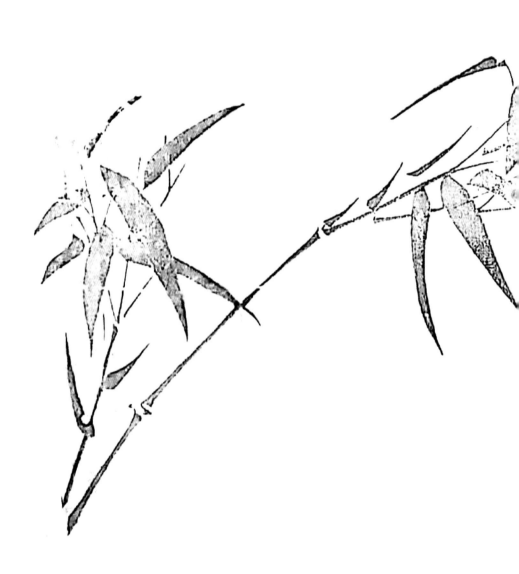

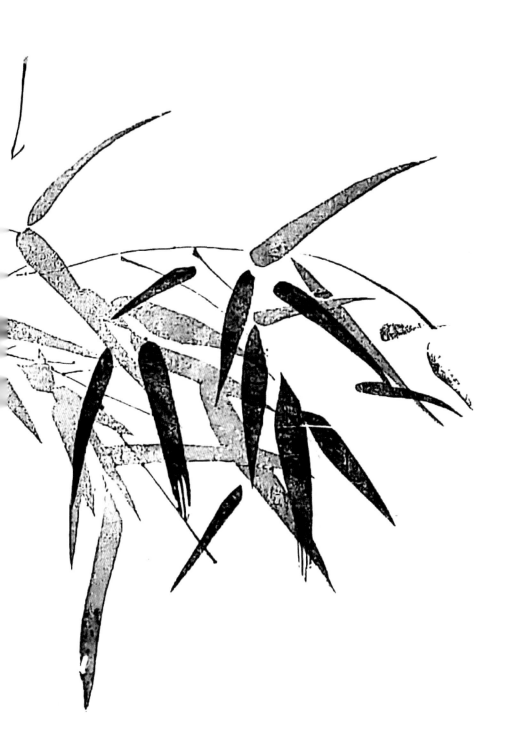

還爭似有香影

寒燈瀮煥明

帶雨

文震亨書

時方儲雅態君乃

盡情清雨貌枝脈

寫毫端葉可聲低

飛螢仙濕皆聚拳

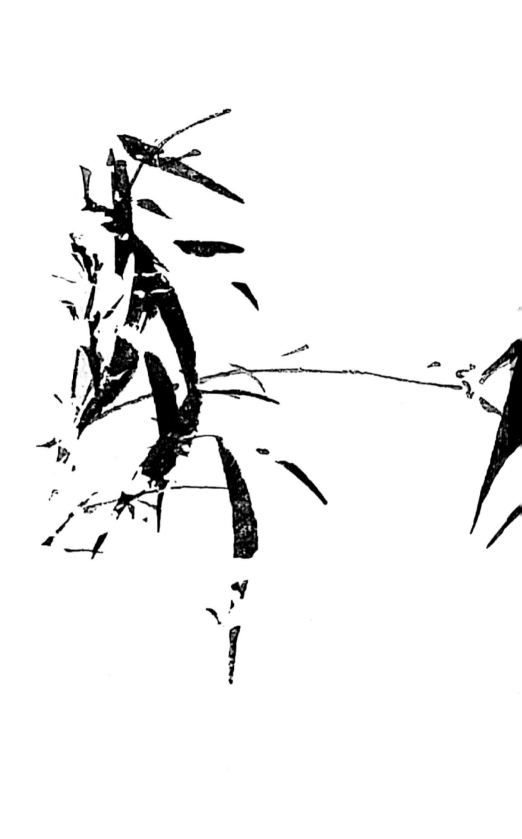

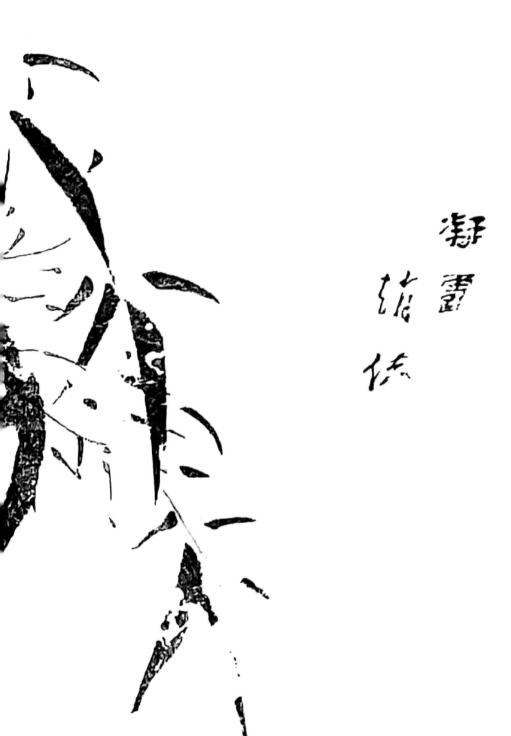

凝露
滋液

佩飄翩入迤逸須倩陽

和輕護惜瑤雲深霧坐

冥濛於露

何士域

此君栖住蚧珠宫幻出
玩璃翠映宝色偕孤烱
滢晓液光分落月泠幽
巖窍音断续連宵聽璟

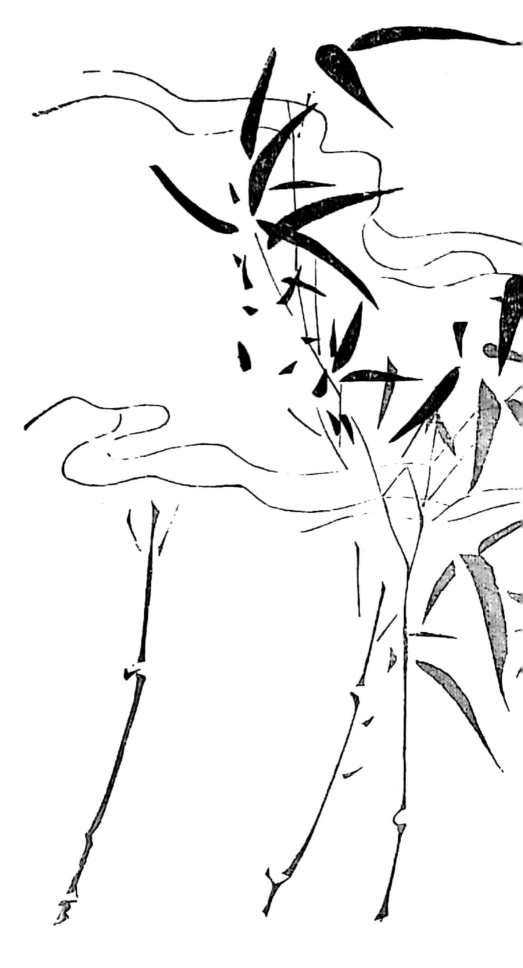

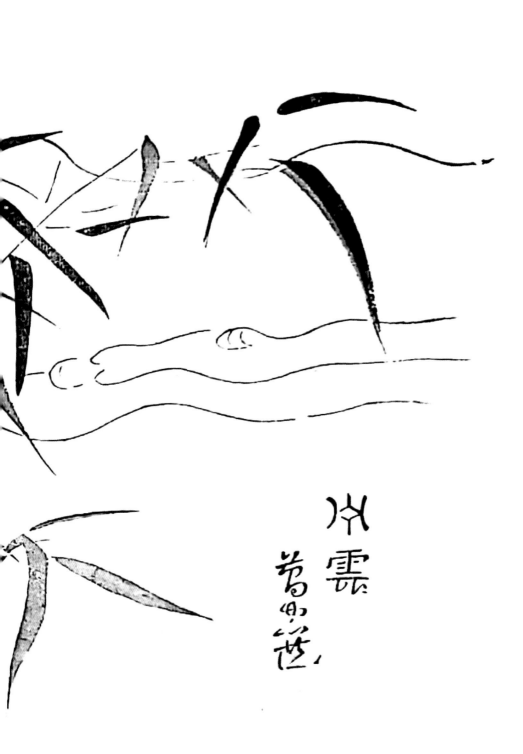

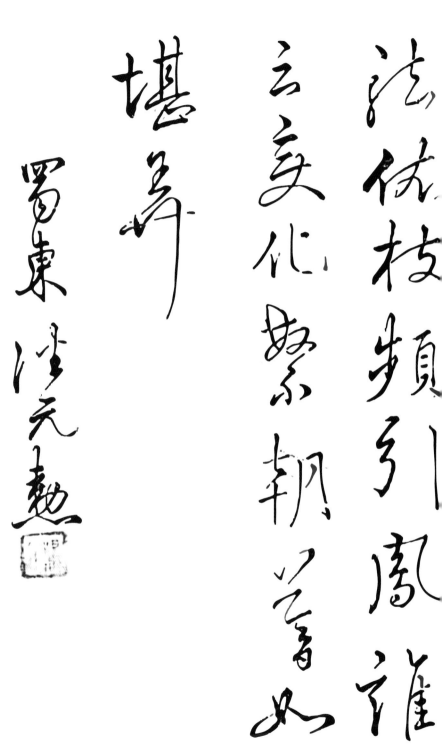

法依枝頻引鳳雛
云云化紫朝岂音如
堪羊
蜀東陸元勛

貯雲

腌州上干雲罷翠

支那換繡芽鮮庀

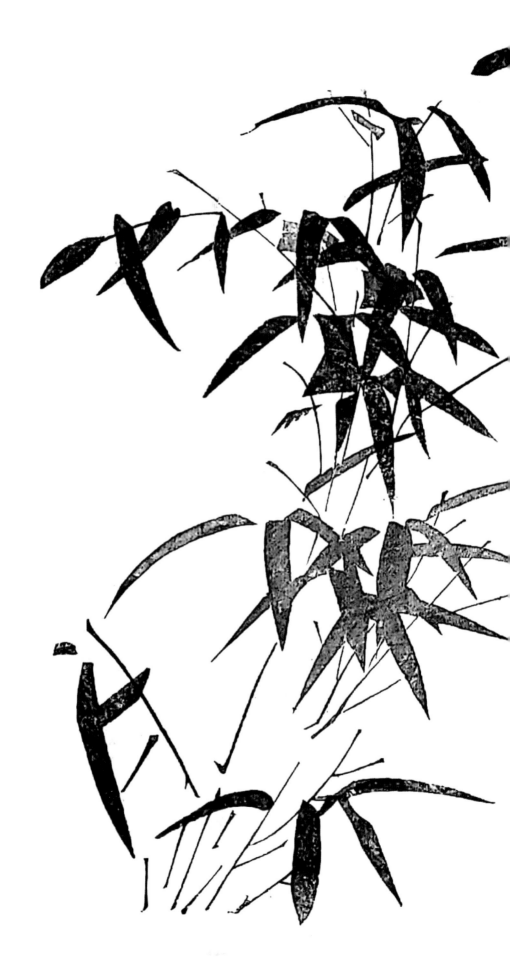

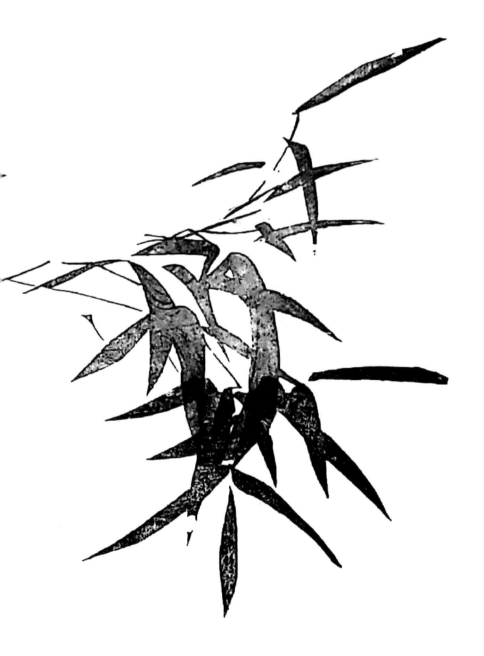

峰峦青翠源远祖先庸

法有诗通风劲挺挺

秒如空襄丕见丕美魂

中 细雨 秒峰

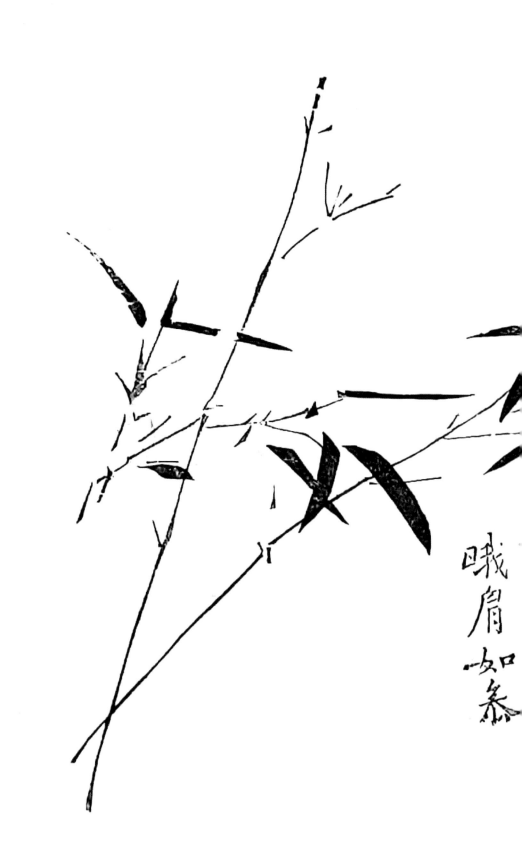

峨眉如繁

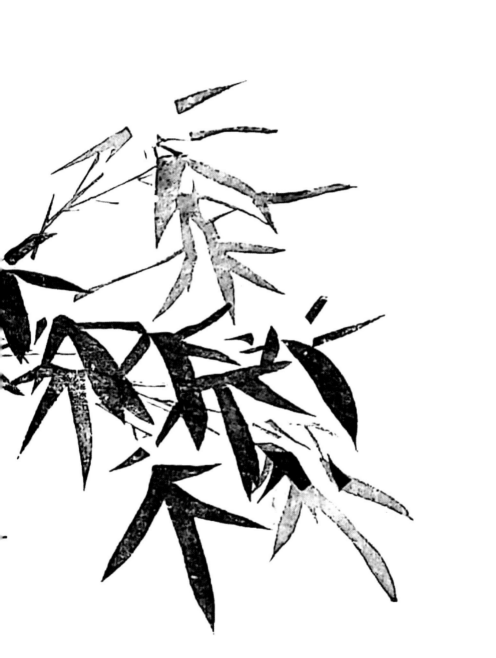

人雄潯如坡老十卅

齋頭共有行

百西范文光題

印月

两、嫦娟映皆輕水

中荇藻数枝横閒

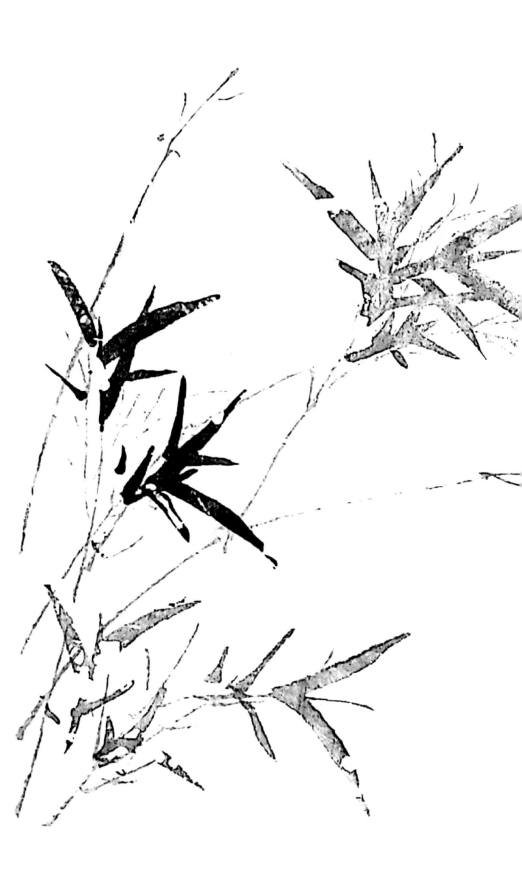

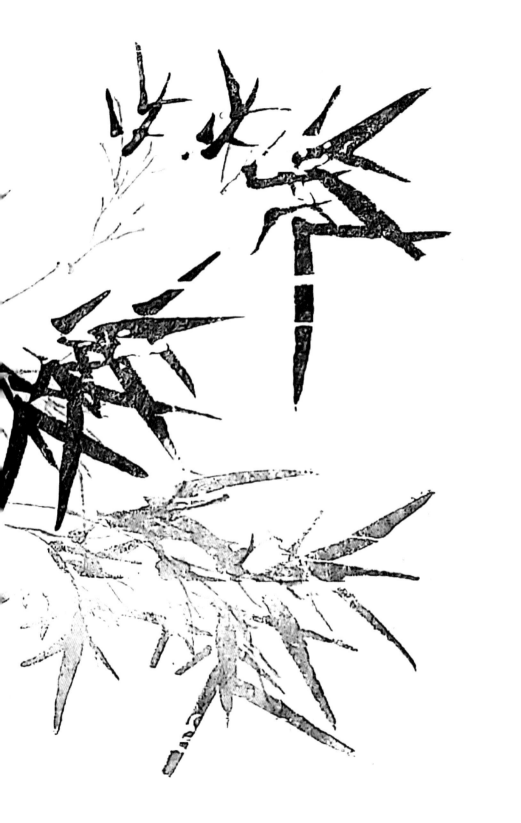

人雄得少坡老十朋

齐头共育行

百西范文光题

印月

两、嫦娟映皓輕水
中菥藻數枝橫澗

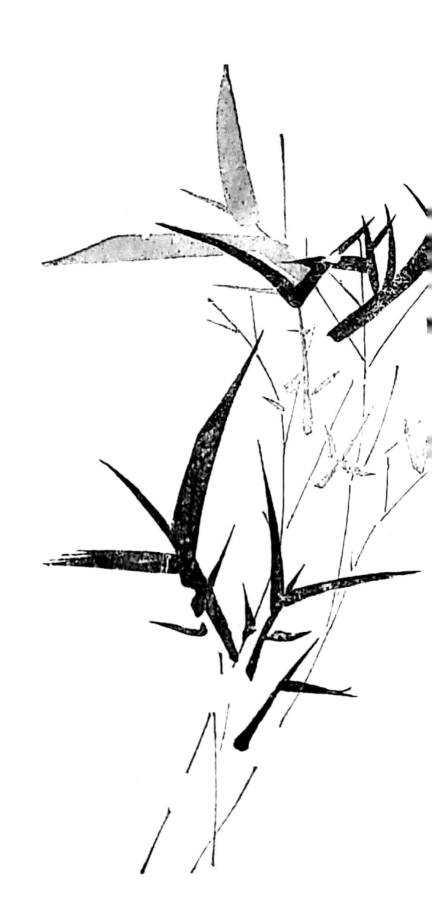

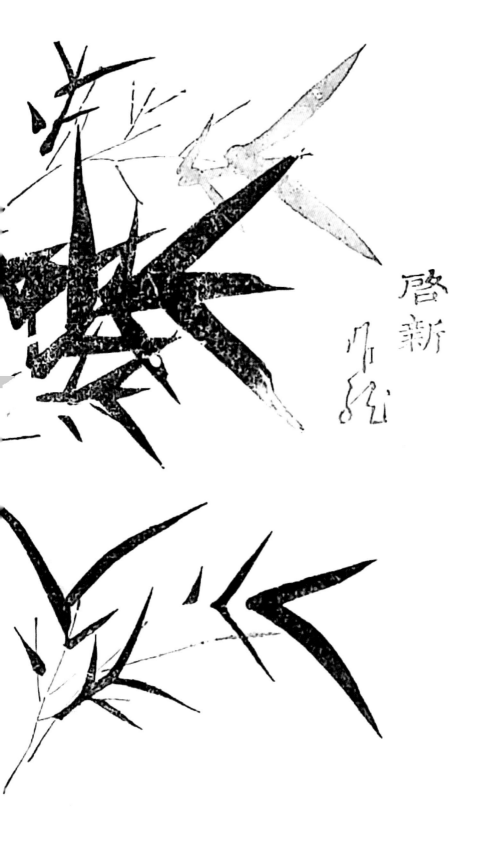

玄楼迟无力鳳空来此界

把臂谁清子莫此林中

小友猜　題啟新

西湖仙印何偉

玉筍初抽美箭才翠

鈿為餚碧為脯扶誅月

影旋流徑顛忽風情狂

避臺抱節有時龍化

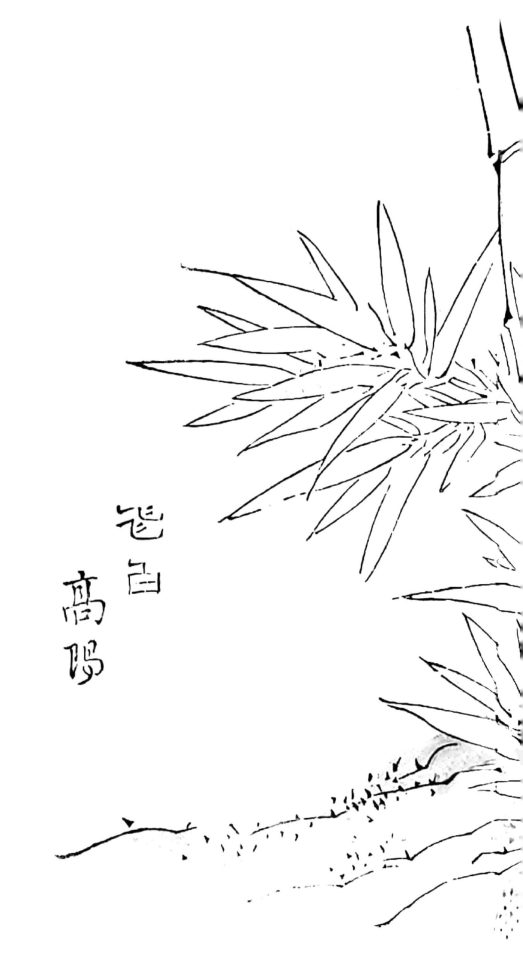

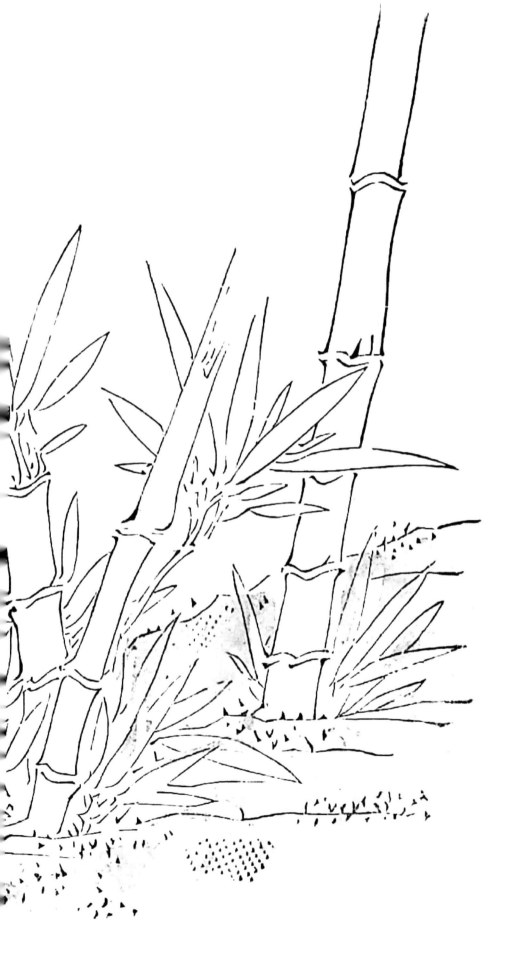

將雪藕易為方臨題肯

清塗雅手法出於宵中宜

鳳皇 題飛白

大雪止云奠鑑

卸布罪光與墨光盪漾

鐵勒影瀟湘春差不律

猶舍粉縹緲輕明搖帶

霜伴夫冰華微有贊綴

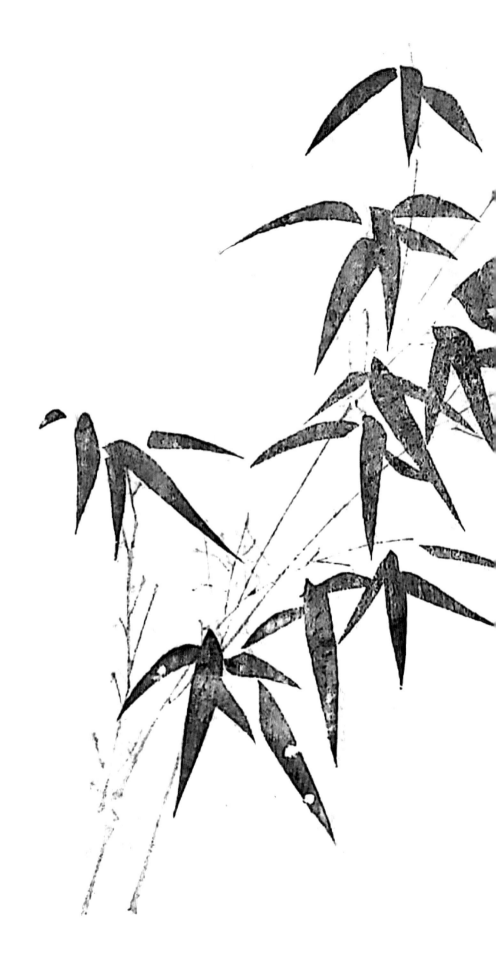

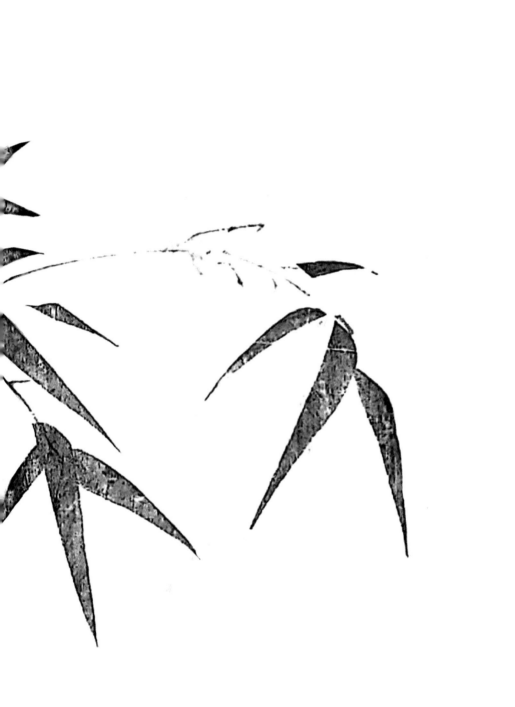

取瀟湘千頃會平分授
圖勿有清風至一片琳
琅靜裏閒　題聚翠
施沛

種藥生蒨顏此君眼前

蒼翠日紛紛斜枝俯仰

會秋水直節飛騰傳

暮雲淇澳數竿應偶

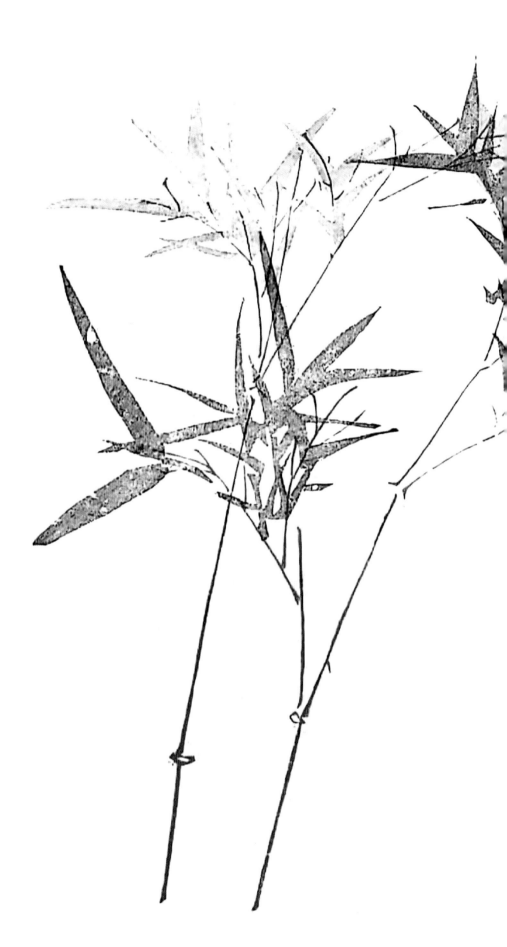

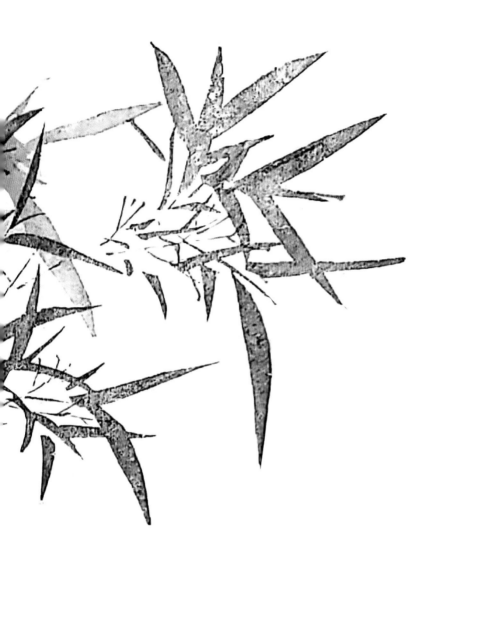

祖猜絲樹葉落蒼枝樂
對泥龍点芳栽你紫新
蹋不兩秋聲 一帶白
松皇

吳徵先

紫篠

翠底微痕逗紫霞珊瑚

枝上洑籠紗支煙不藉

臙脂臂莫闘穠香說魏

家　徐日昌

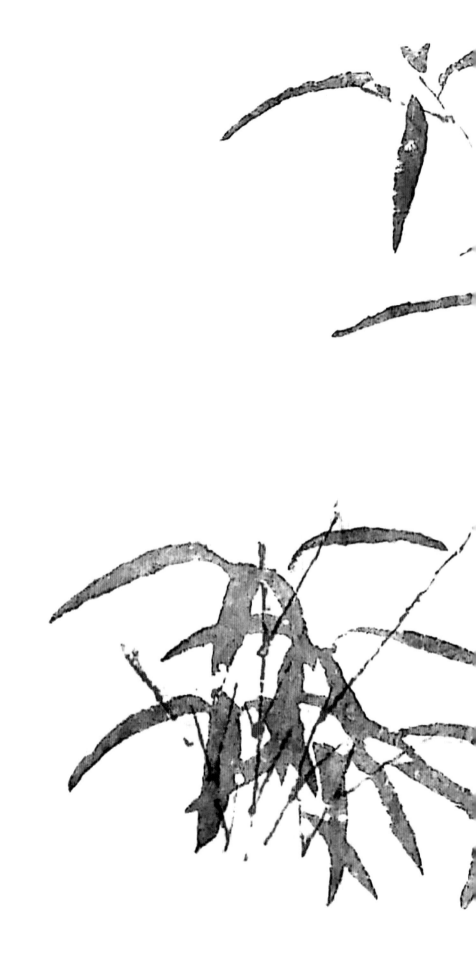

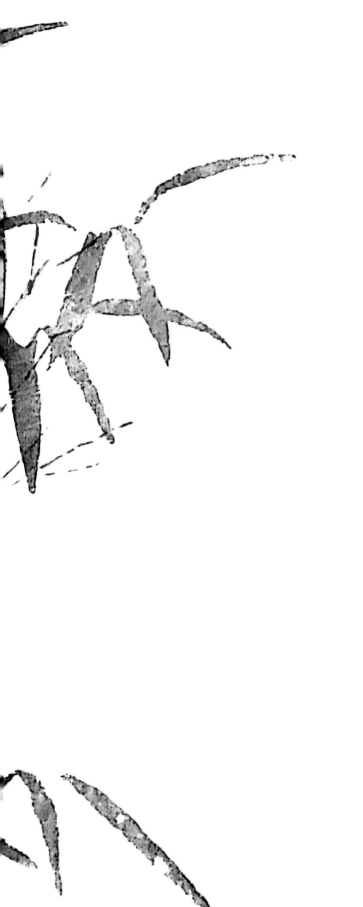

君小弟孫去信遂言

二丹香筆相應

流朱陵一時

華山劉地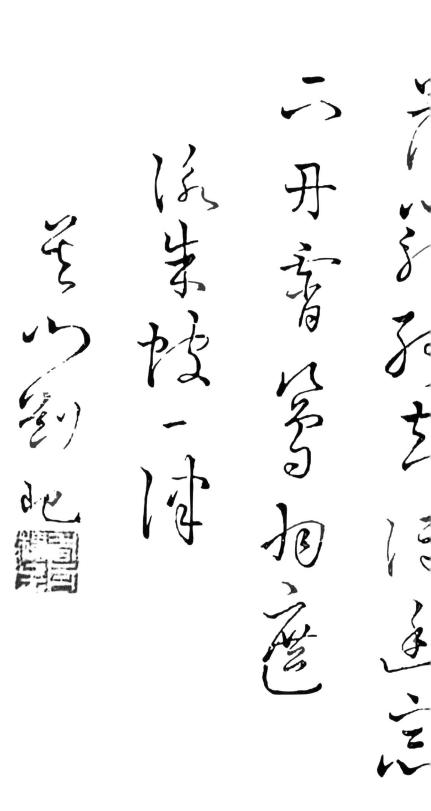

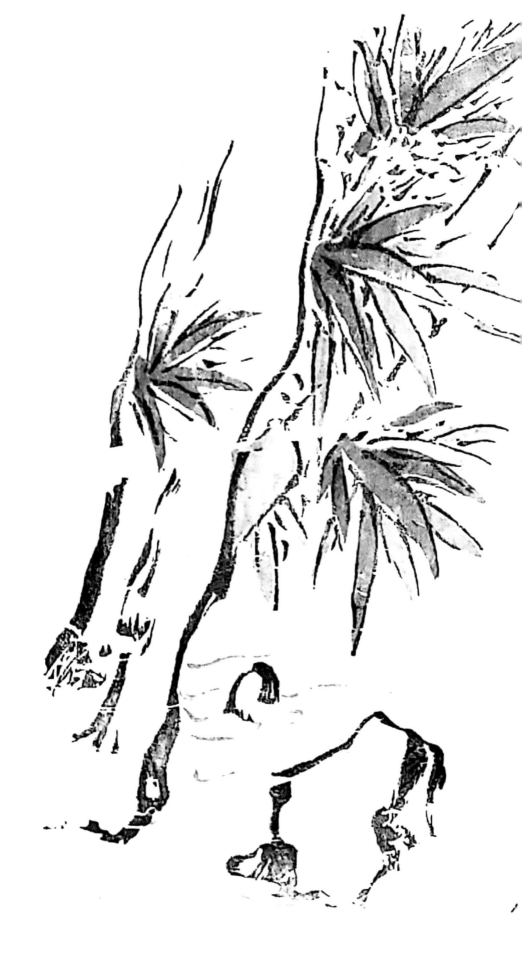

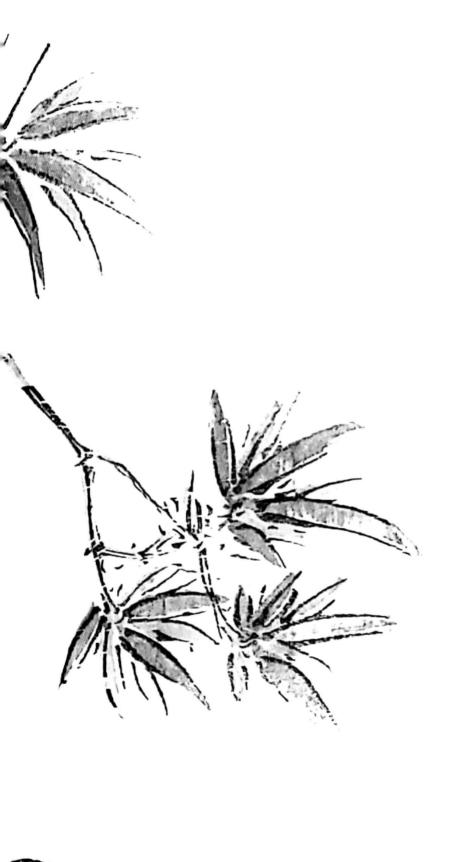

只長戴修絹上

有

峰影

仙人所扫塔层昙

天门晶帘斜暮千

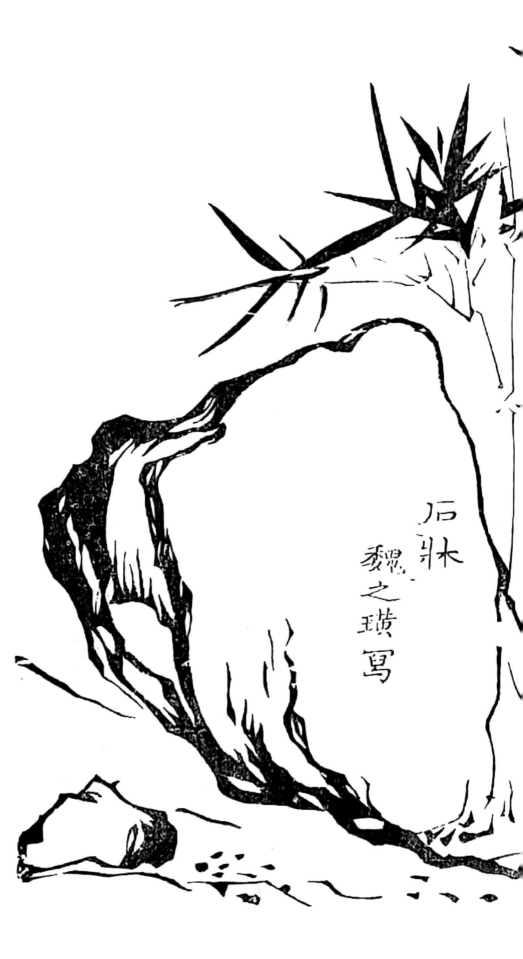

石牀
魏之璜寫

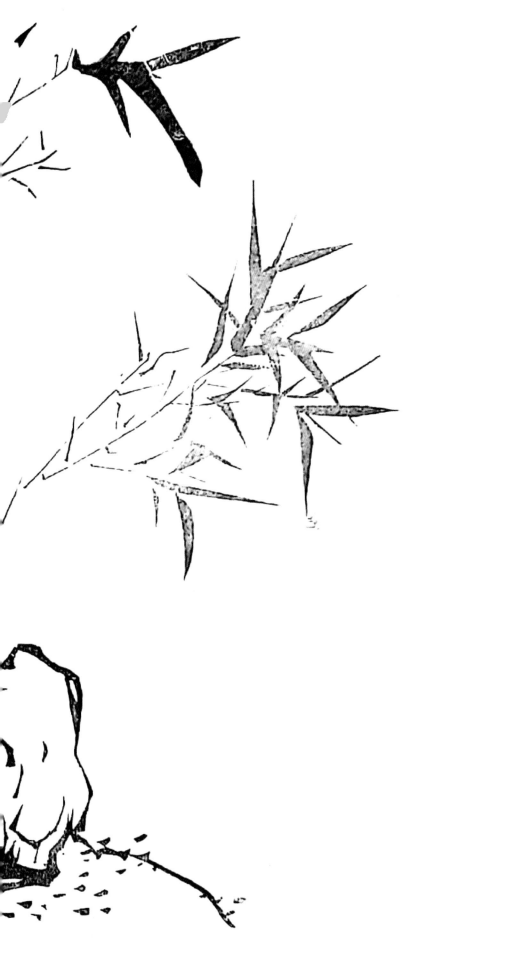

亭立何須更問床孤根

抱石自相當滿來塩汁車

堪引且倩初平牽作羊

石床　宛水郭化

竹林誰可佐蹰盟煉石

餘藝儒眼貴轉艦礴有

建劉道士神—清洞口魂

三生　石眯　賈宗趣

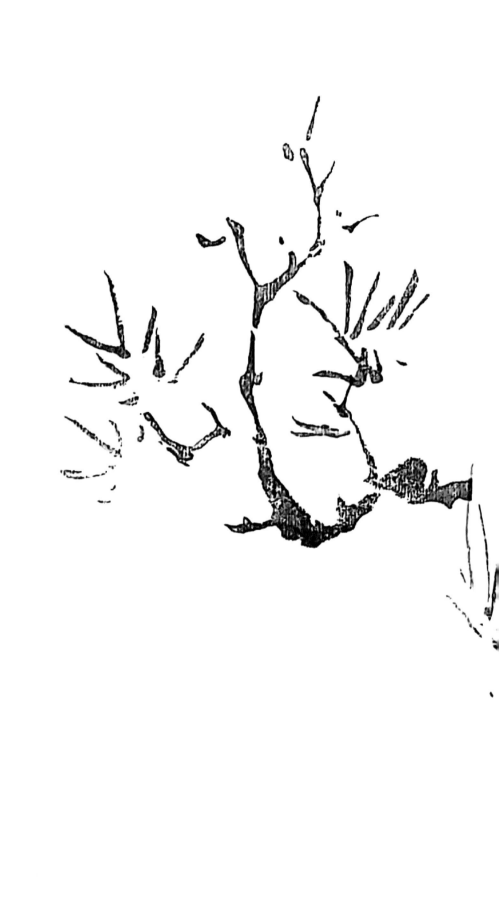

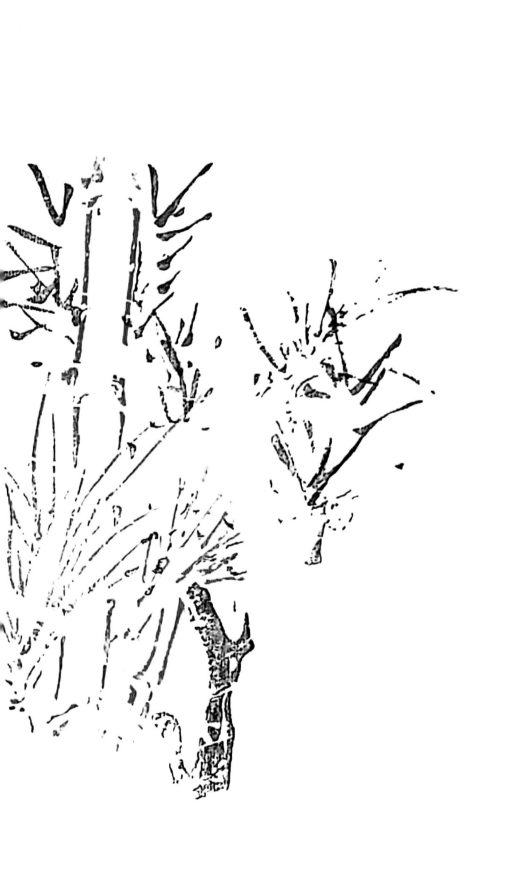

天亭之香逼逎

題飡松倣王摩詰

春桂閒答

茗溪吳寵錫 [印]

問修竹何物似靈中
傴人舓壁榖君徒學
叅龍修竹答彼我
精相屬縱使矯泰

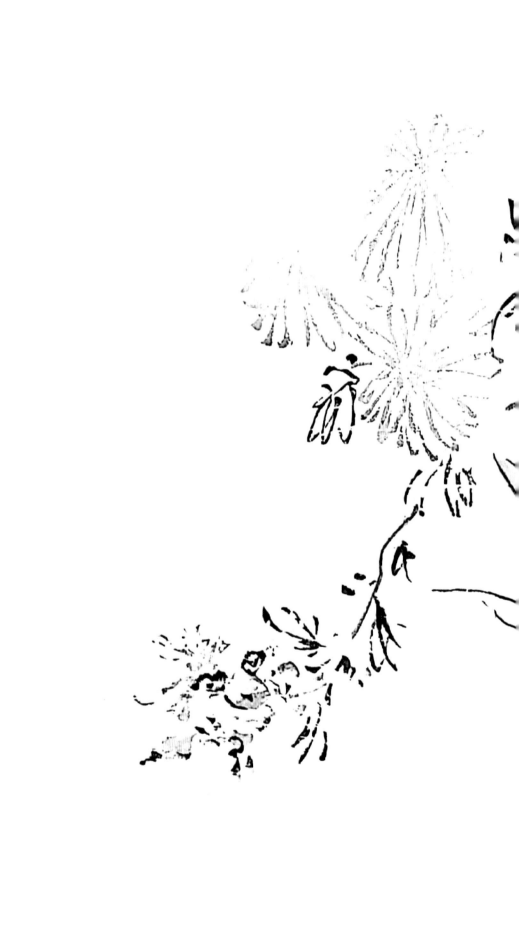

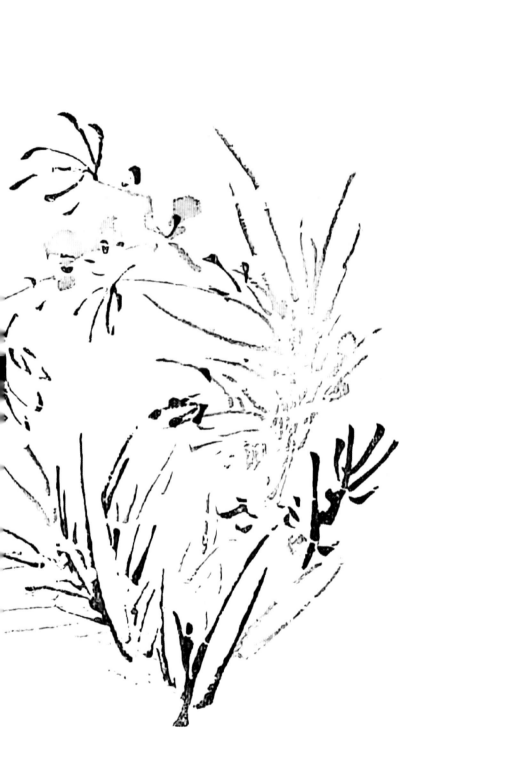

倚此有心娱楼锁

人趣日时上畫圖

右詞菊

西湖金大成

娟了东籬不寒籍煙

外喻界以三秋吐余酲

一旦芸情將何語合

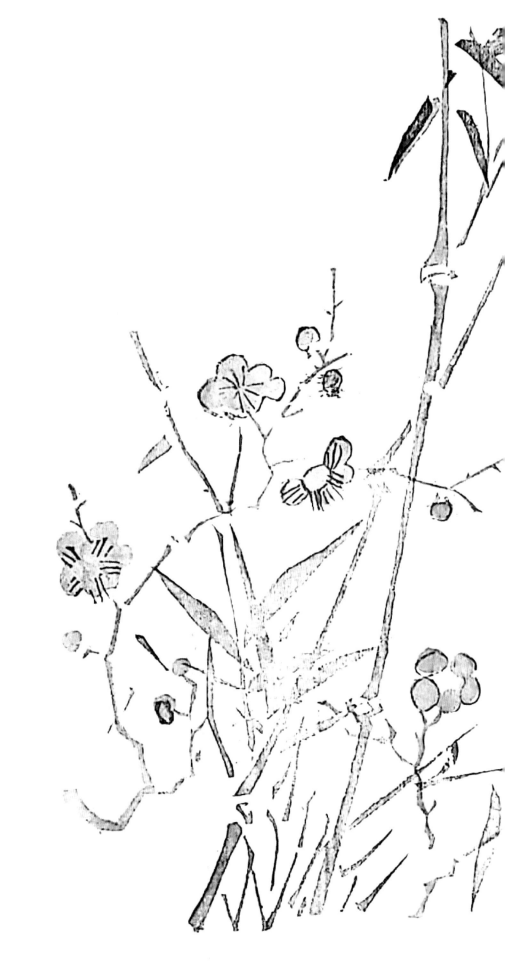

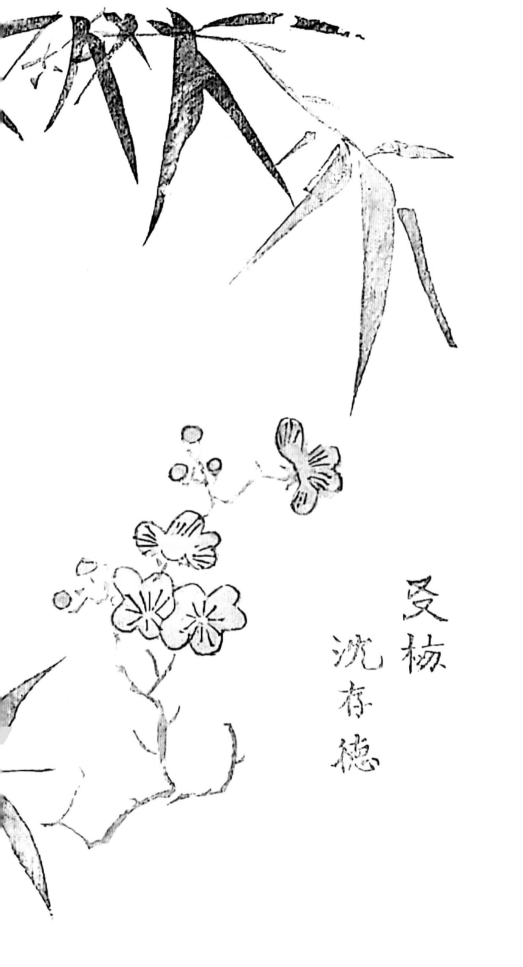

受梅
沈存穗

意嶠谷雪中情肴實

堪冷圖佃辛自鍮羨

夜梅

丑年何十琨

禮交端不耐梏結歲

寒艷彩妍新梢偕香

從積翠橫羅浮林下

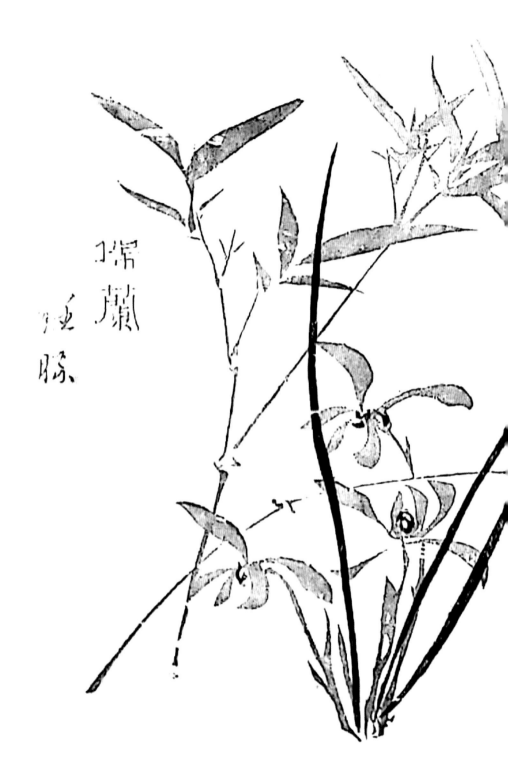

花百草羹備入行雲圖畫

裹美人君子唫湘裙

佩蘭

博汝舟

自是龍孫鳳尾仙偶後九

畹結姻緣月明來聽同心

臭娘了無言僭可憐

清風逸響不嫌羣肯帶元

十竹齋書畫譜(果譜)

초판인쇄: 2022년 3월 10일
초판발행: 2022년 3월 15일
펴낸이: 윤영수
펴낸곳: 한국학자료원
등록: 제12-1999-074호
주소: 서울시 서대문구 홍제3동 285-18
전화: 02-3159-8050
팩스: 02-3159-8051

ISBN 979-11-6887-018-5 값 12,000원
ISBN 979-11-6887-015-4 (세트) 값 96,000원